王鐸草書唐詩卷

彩色放大本中國著名碑帖

孫寶文 編

襄民艾□□□佳眎
乱乃不書畫一幅
者乞書畫去作
者以書人作乃
□□作乃竒巷

2

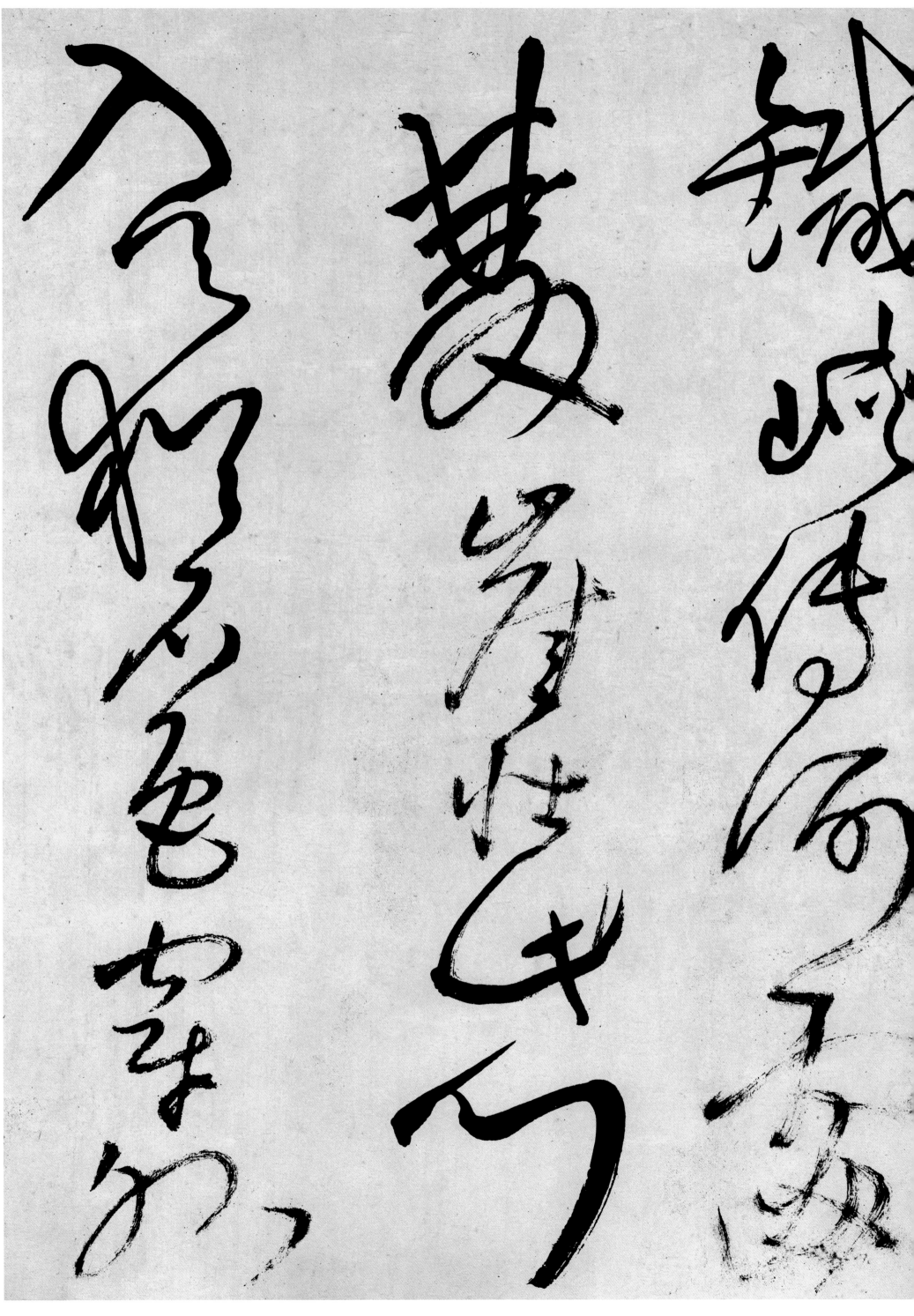

3

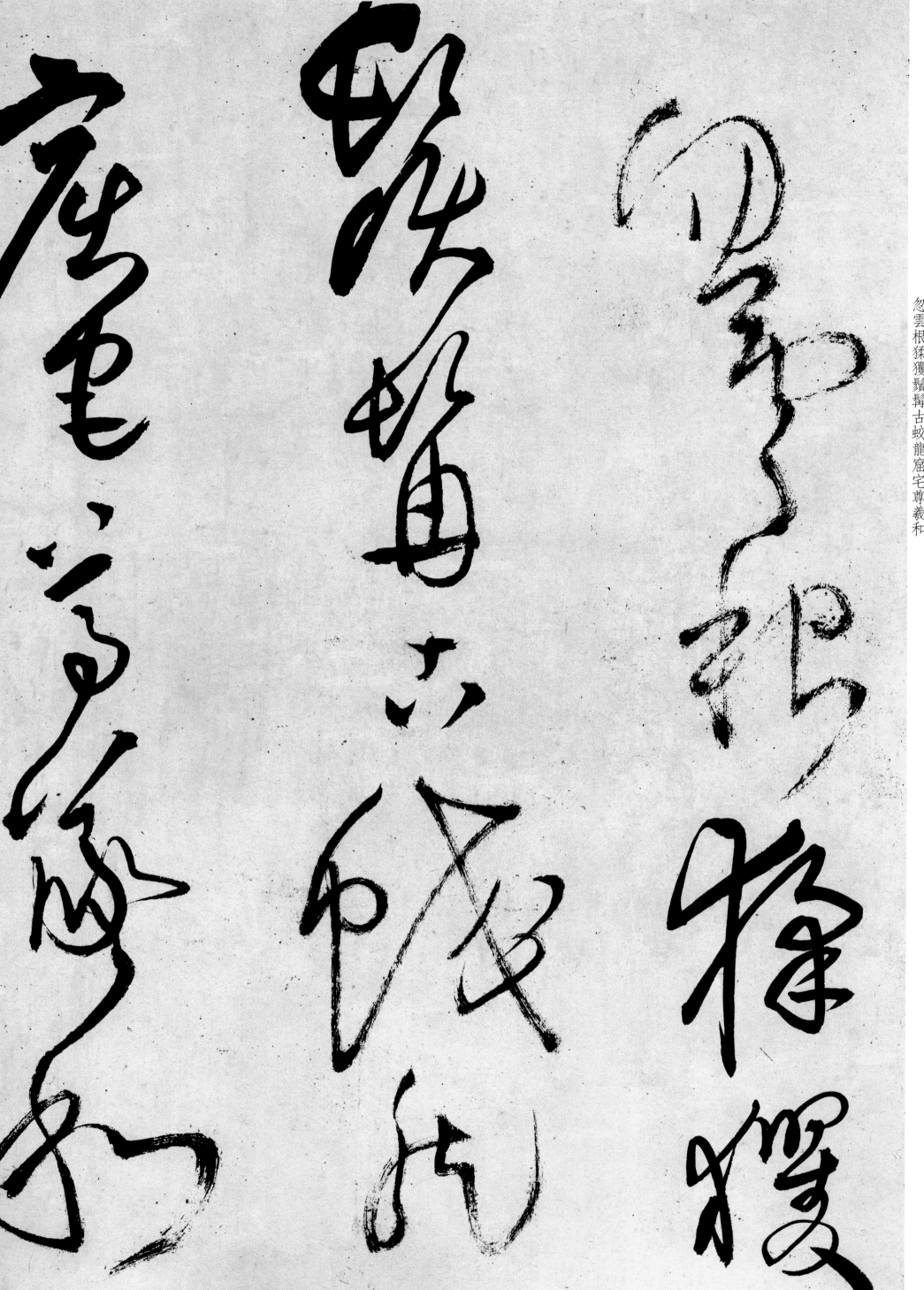

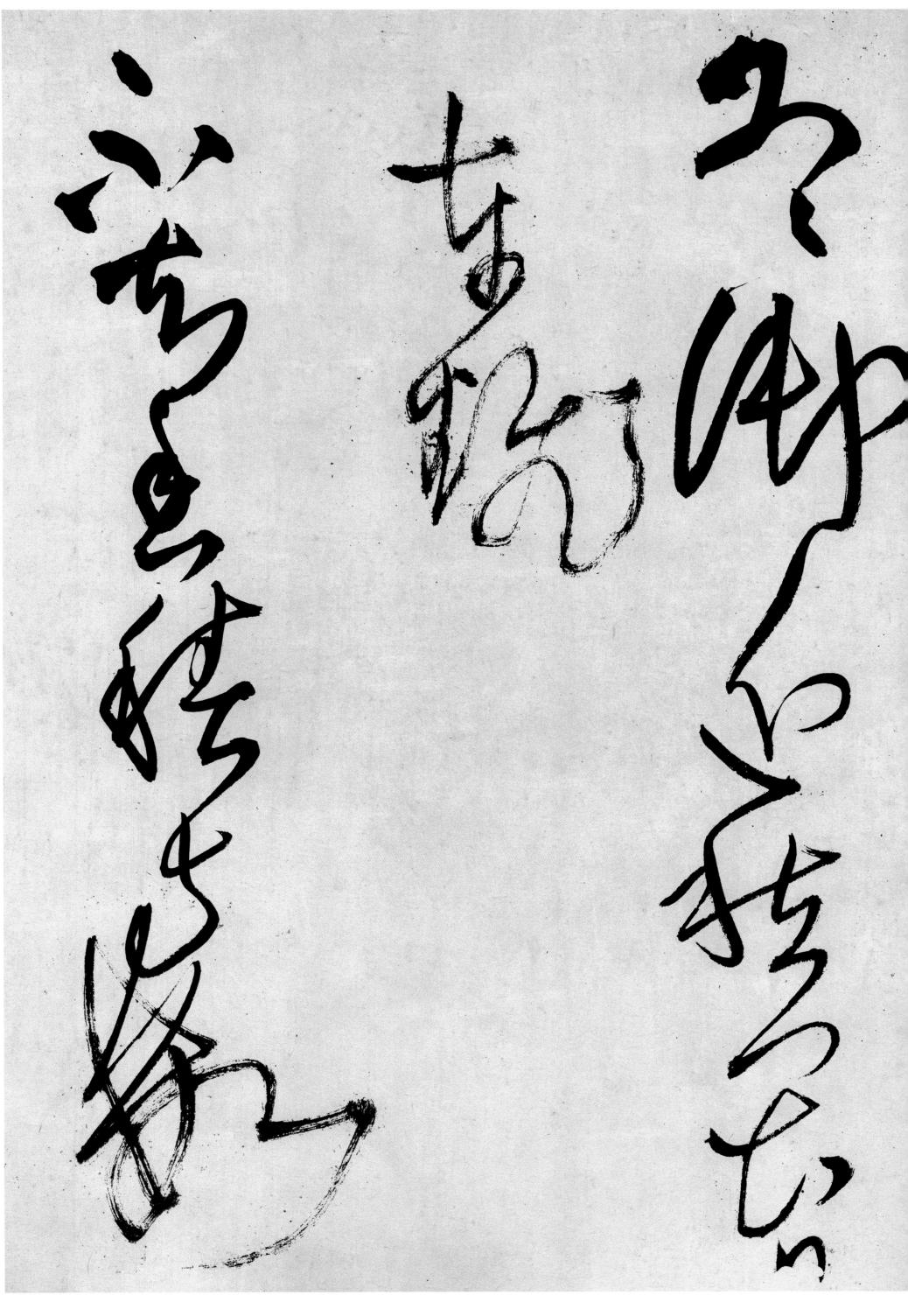

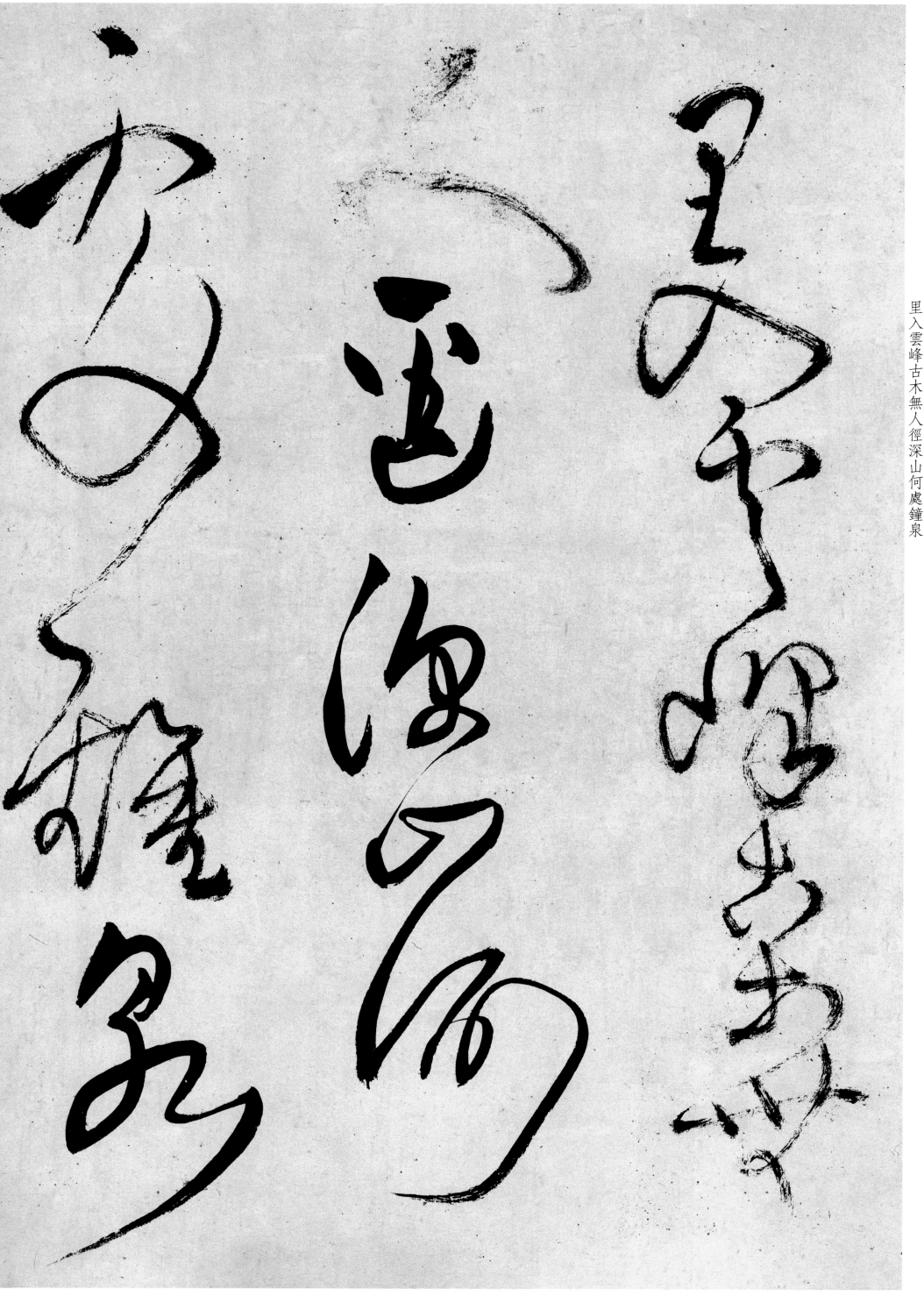

里入雲峰古木無人徑深山何處鐘泉

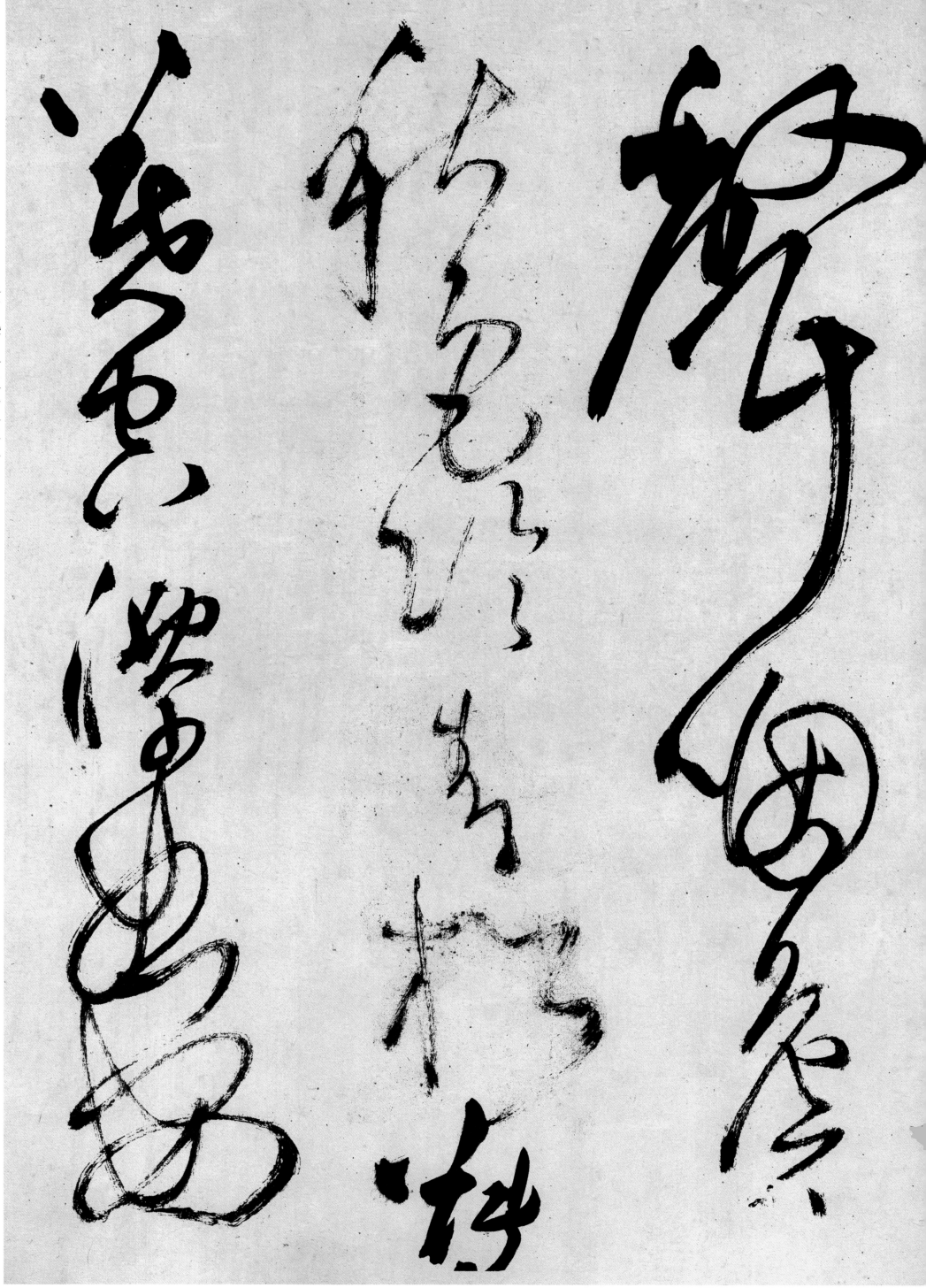

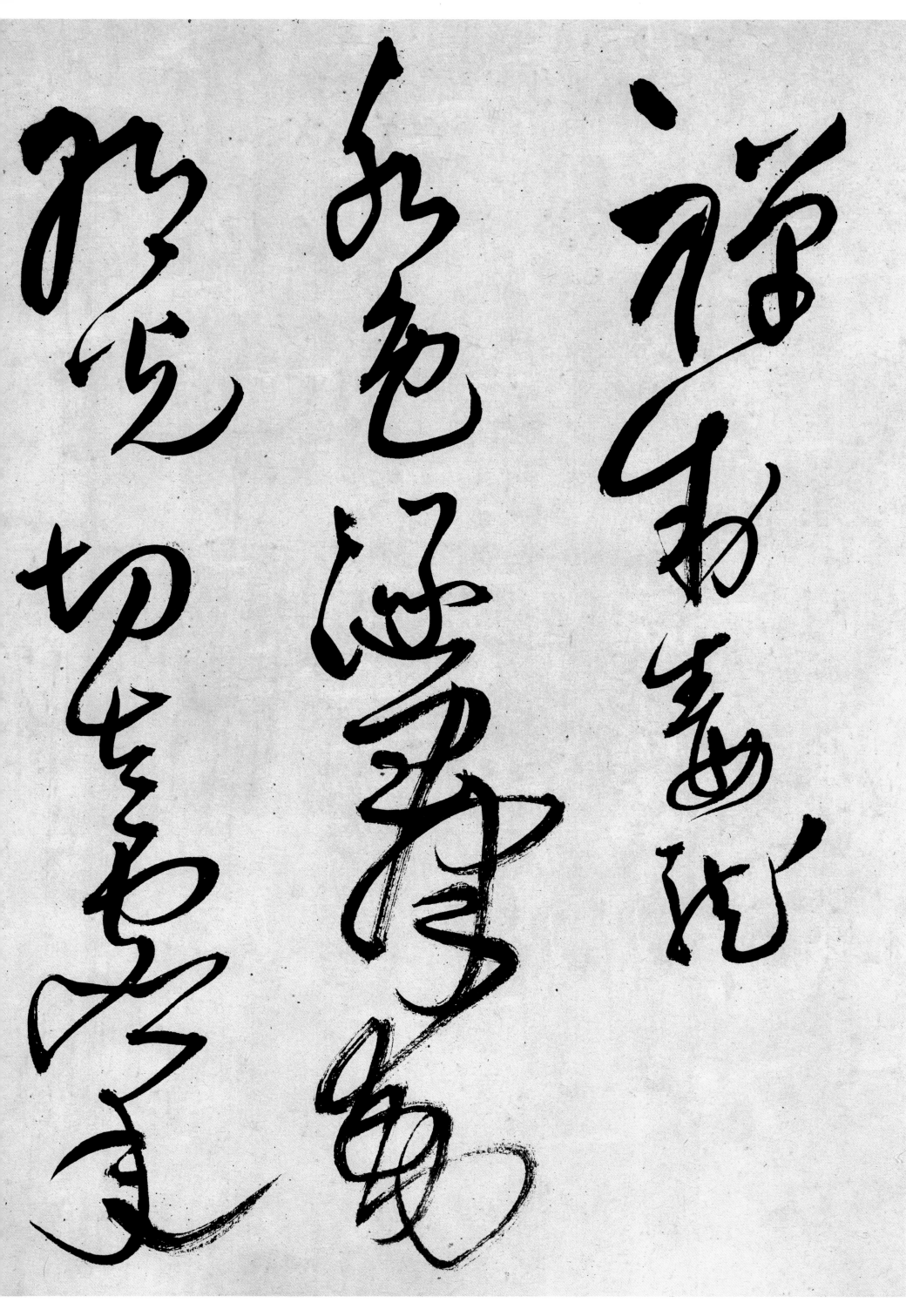

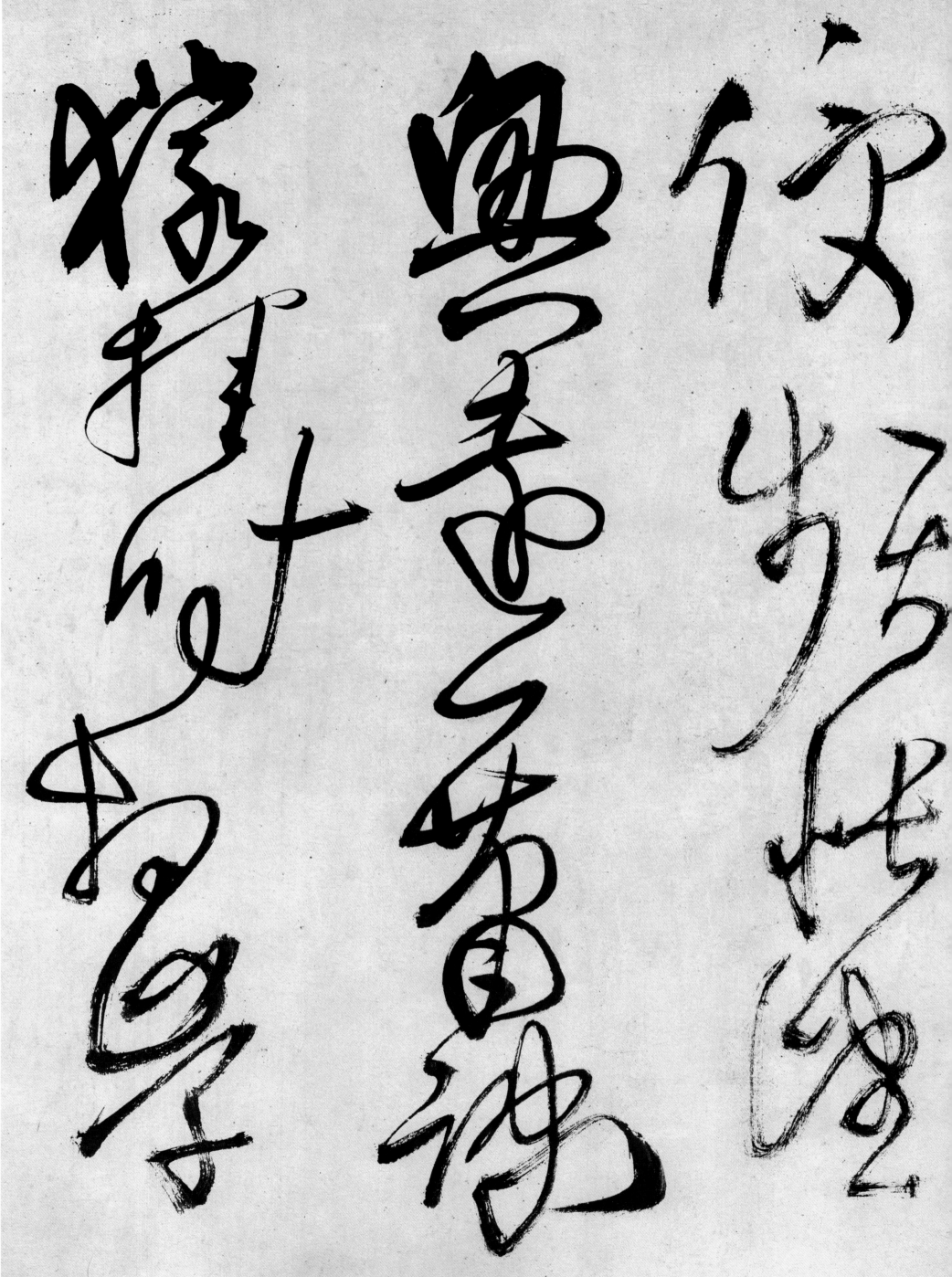

侵頻悵望興遠一蕭疏猿挂時相學

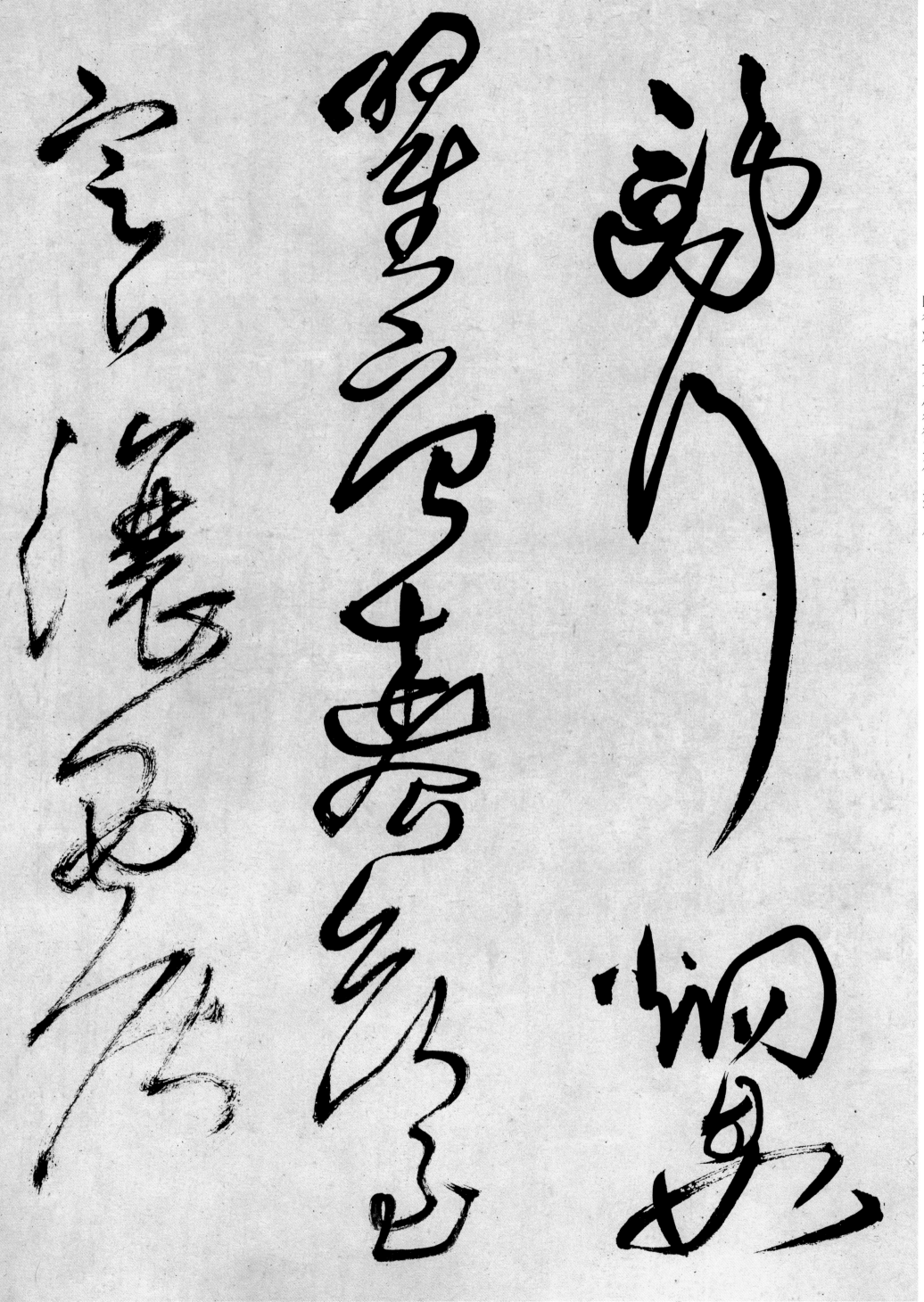

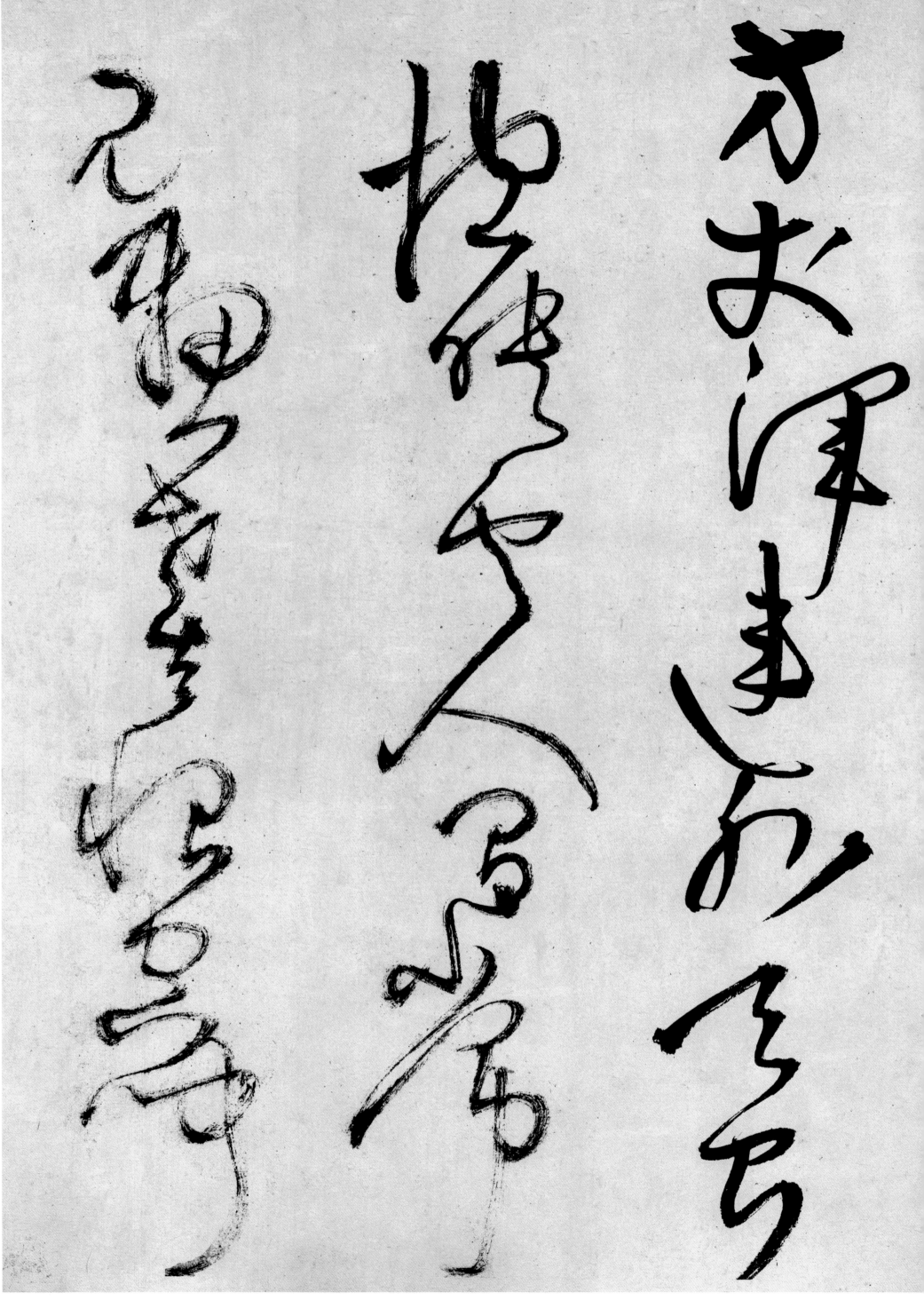

方丈渾連水天台揔映雲人間常見畫老去恨空聞

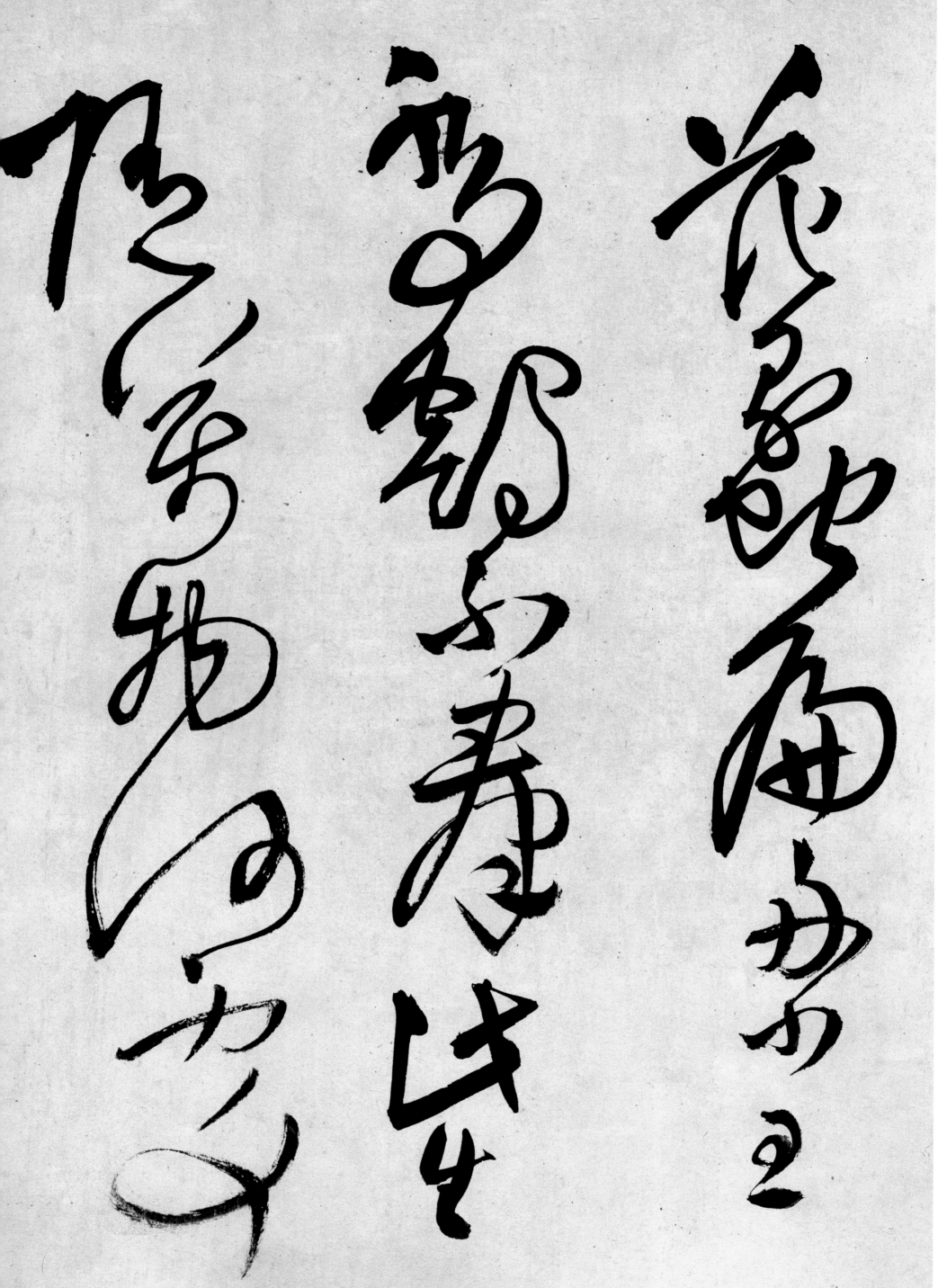

範蠡扁舟小王喬鶴不群此生隨萬物何處

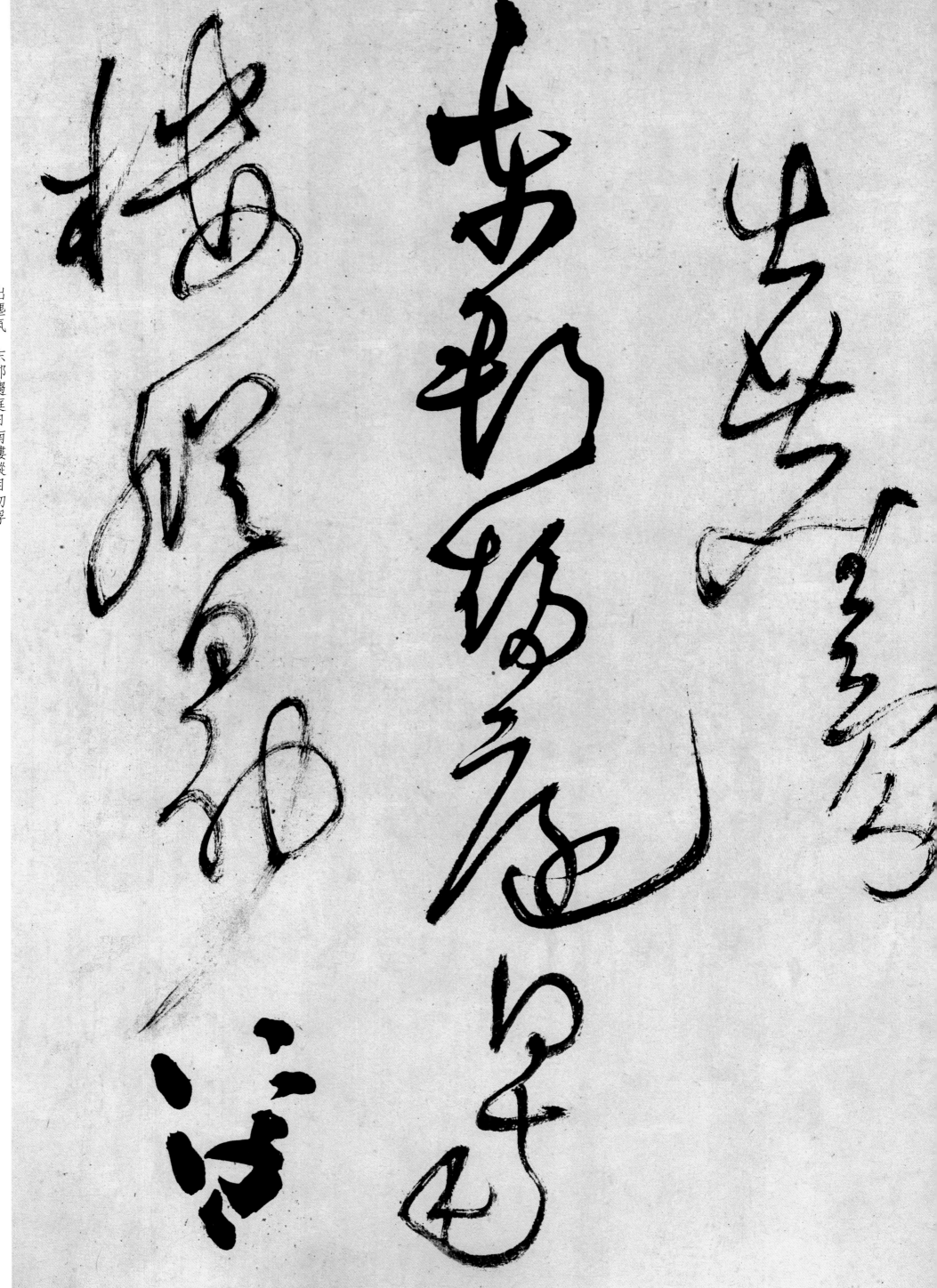

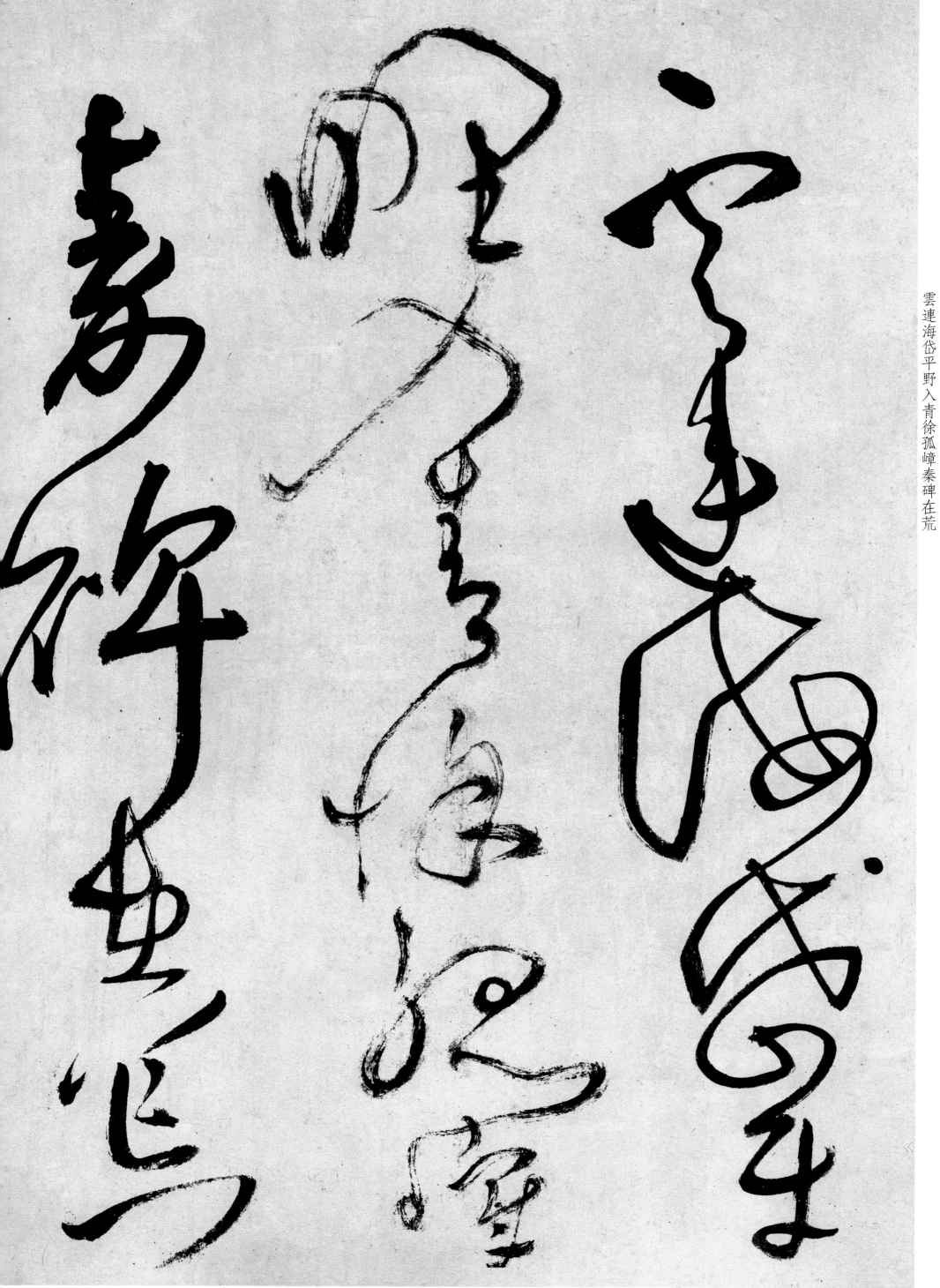

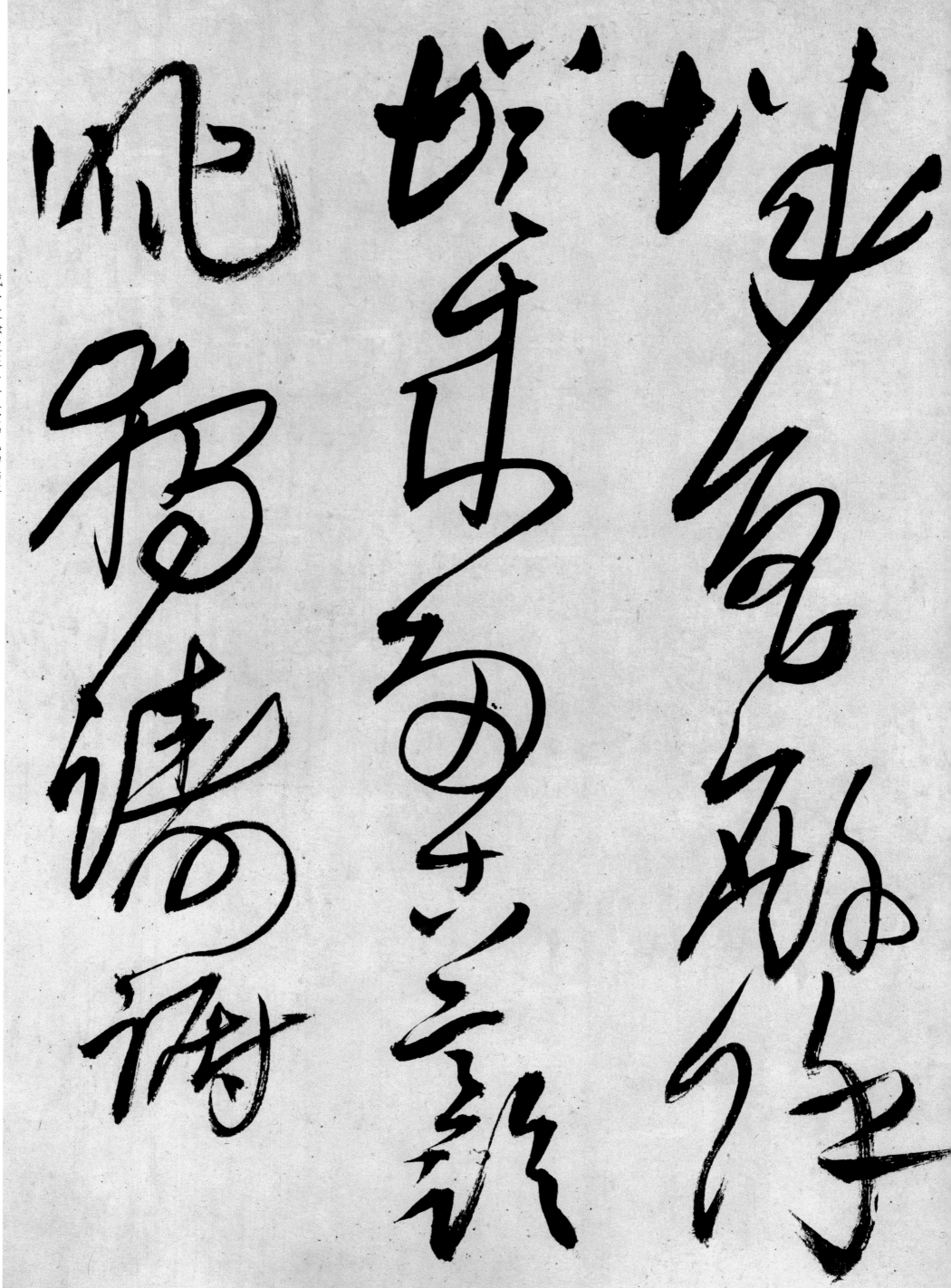

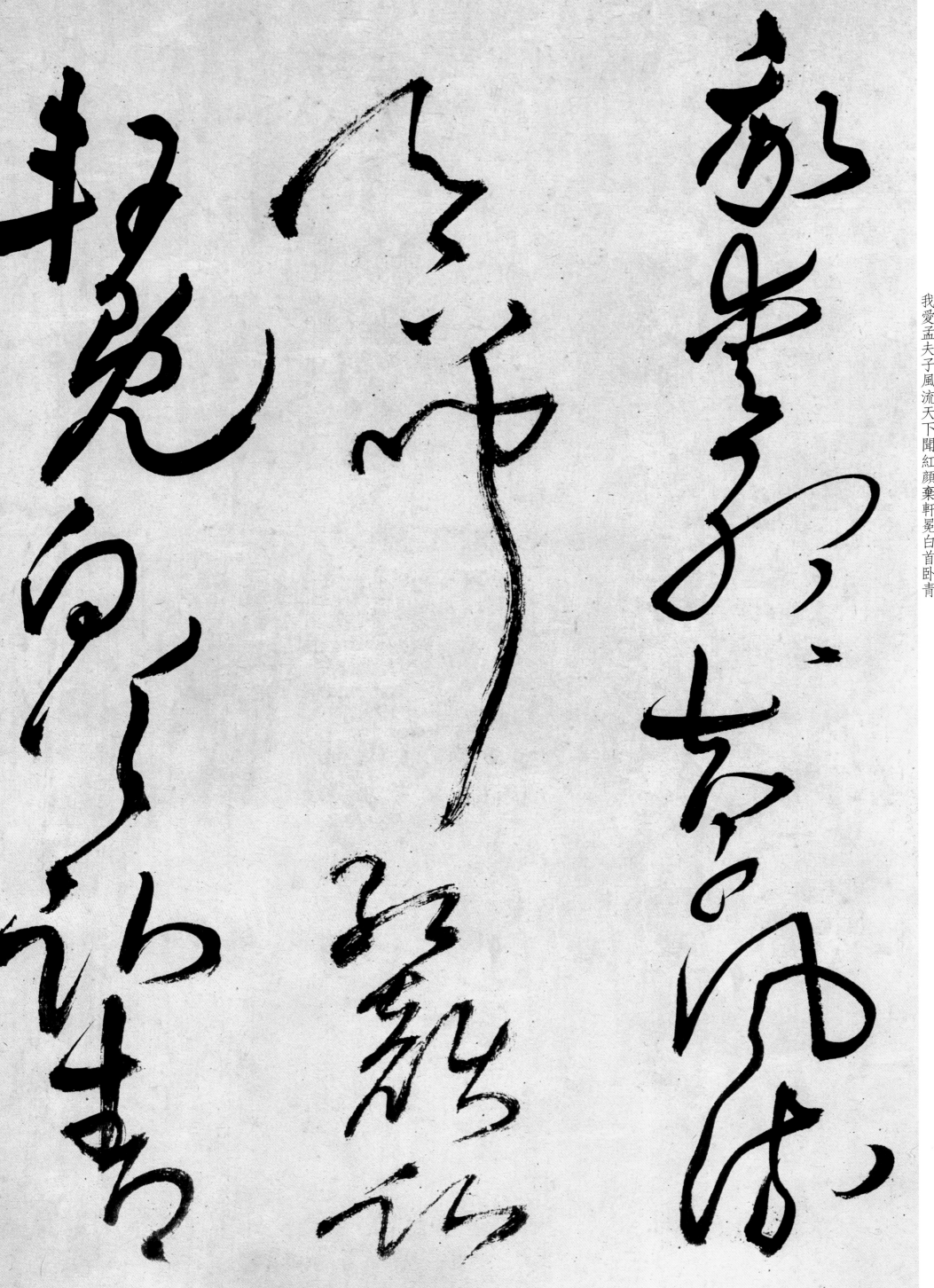

我愛孟夫子風流天下聞紅顏棄軒冕白首臥青

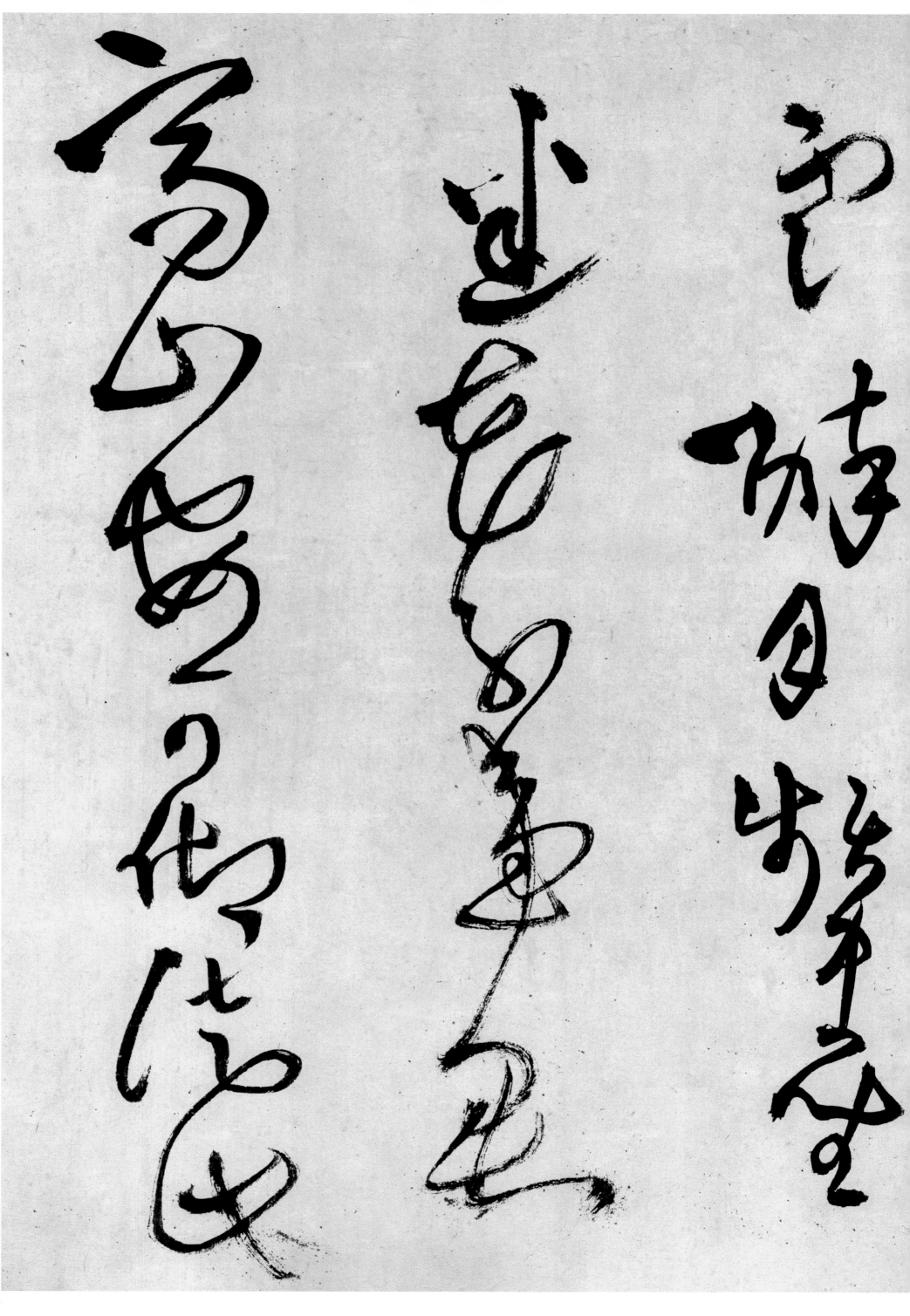

雲醉月頻中聖迷花不事君高山安可仰徒此

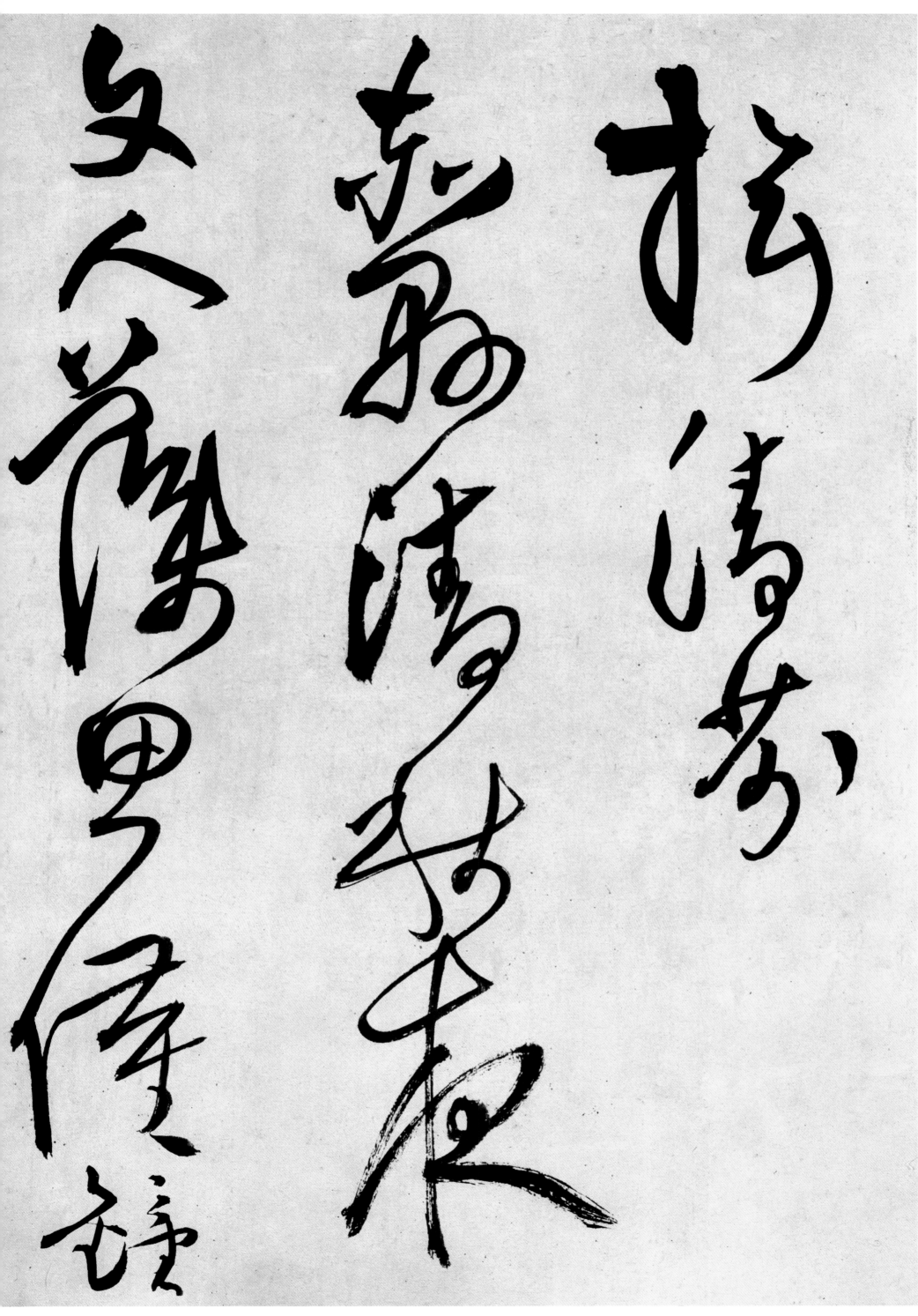

�㨪清芬 赤縣清秋夜文人藻思催鐘

18

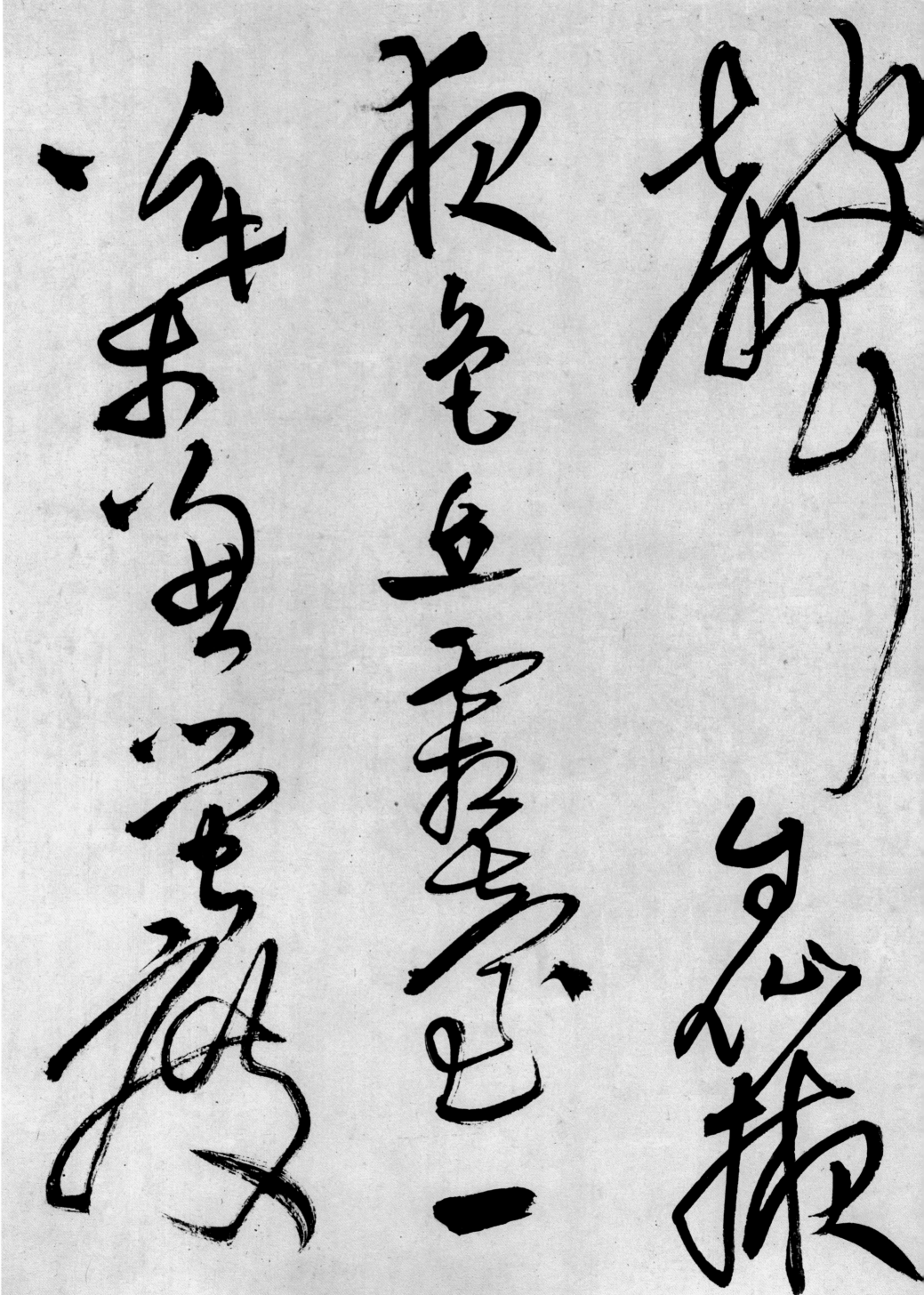

聲自仙掖夜色近霜臺一葉兼螢度

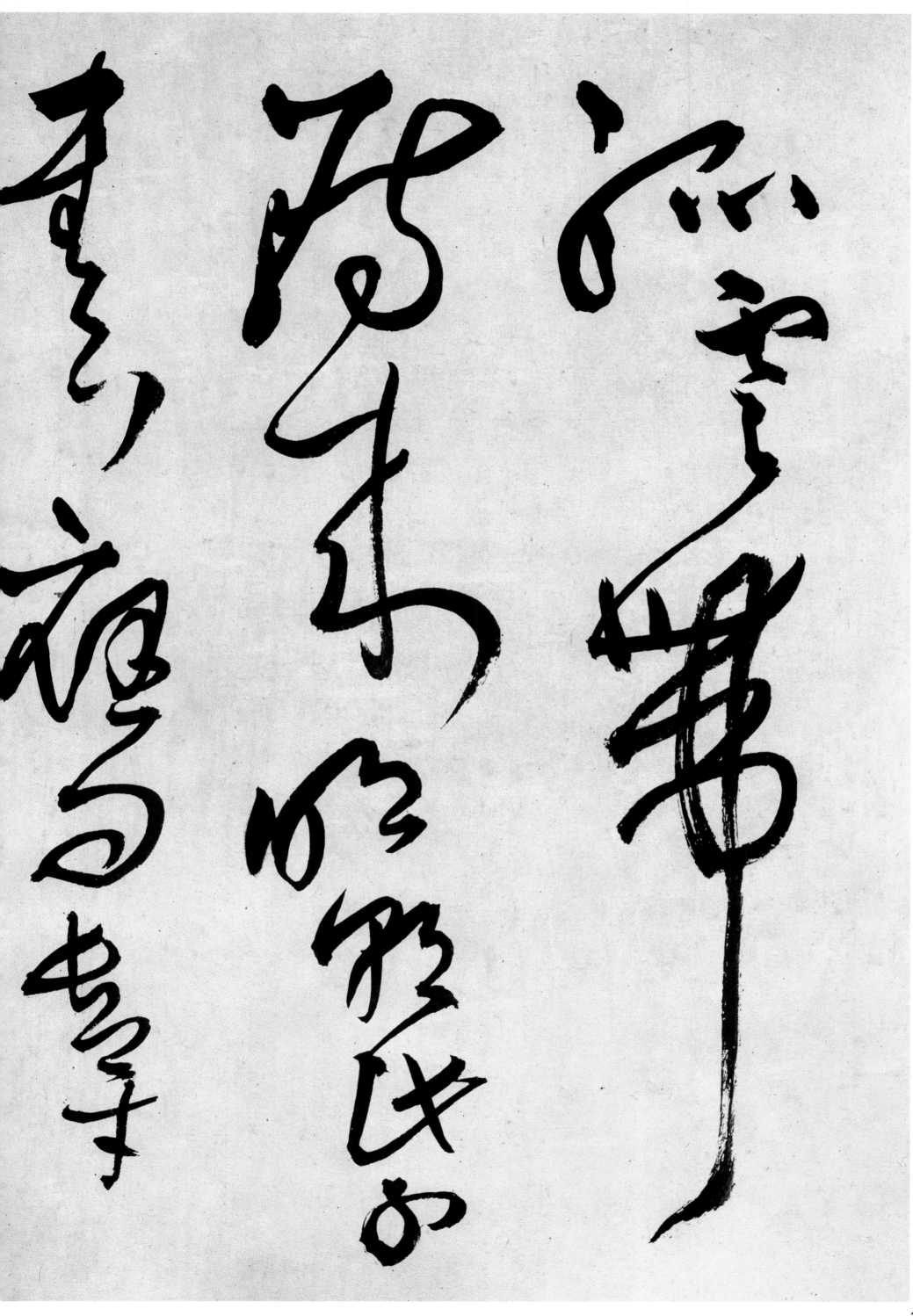

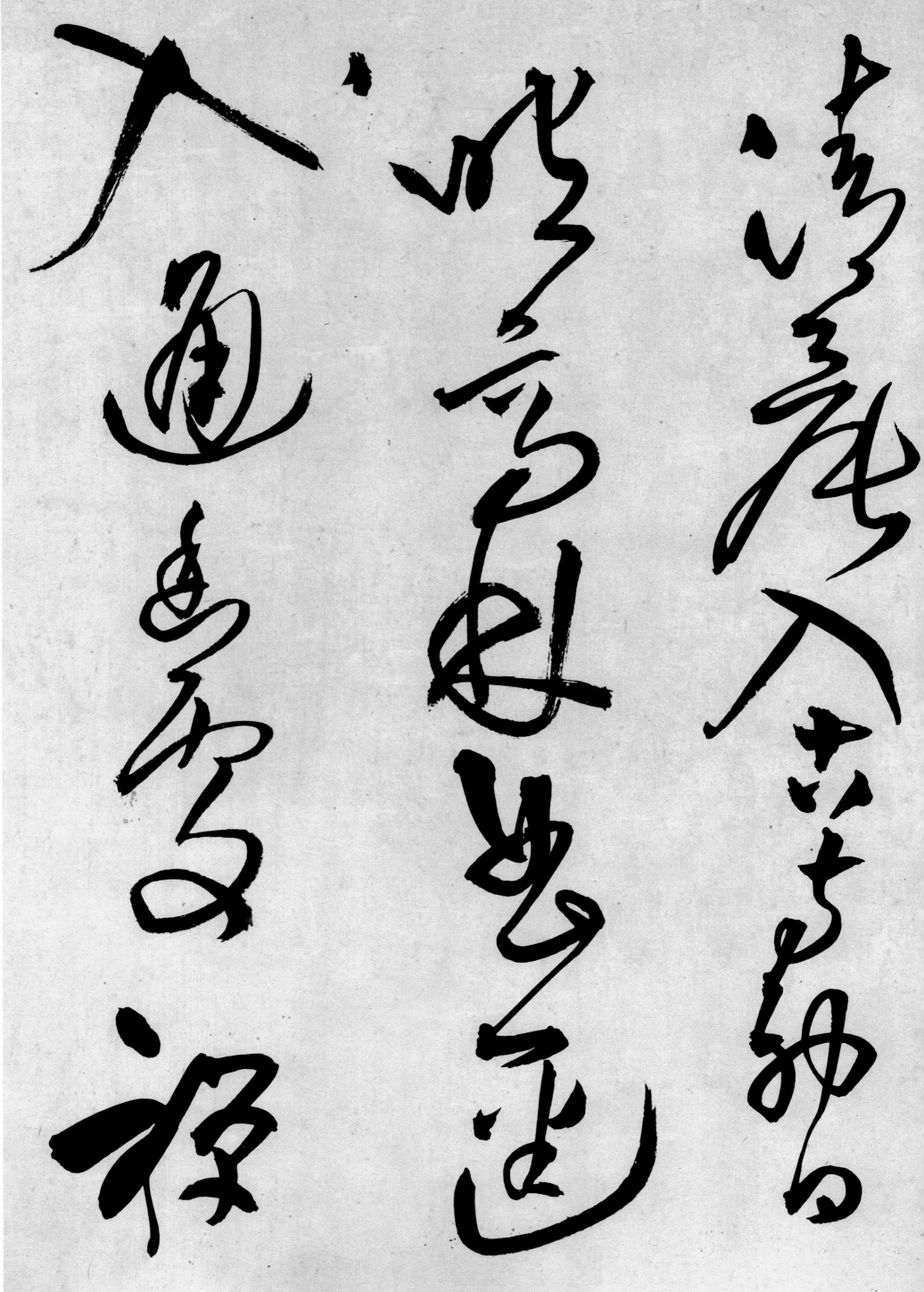

清晨入古寺初日照高林曲逕（入）通幽處禪

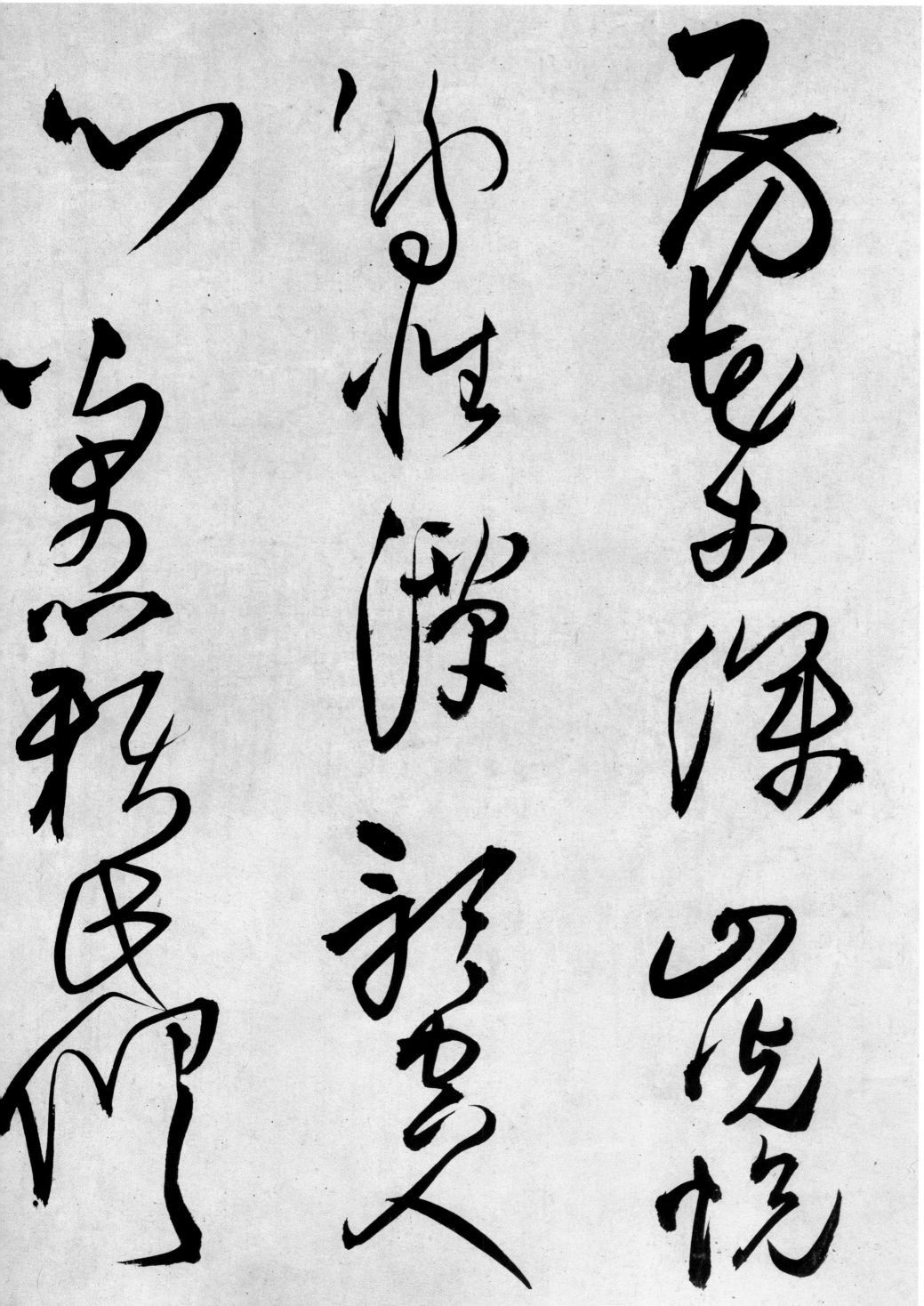

房花木深山光悦鳥性潭影空人心萬籟此俱

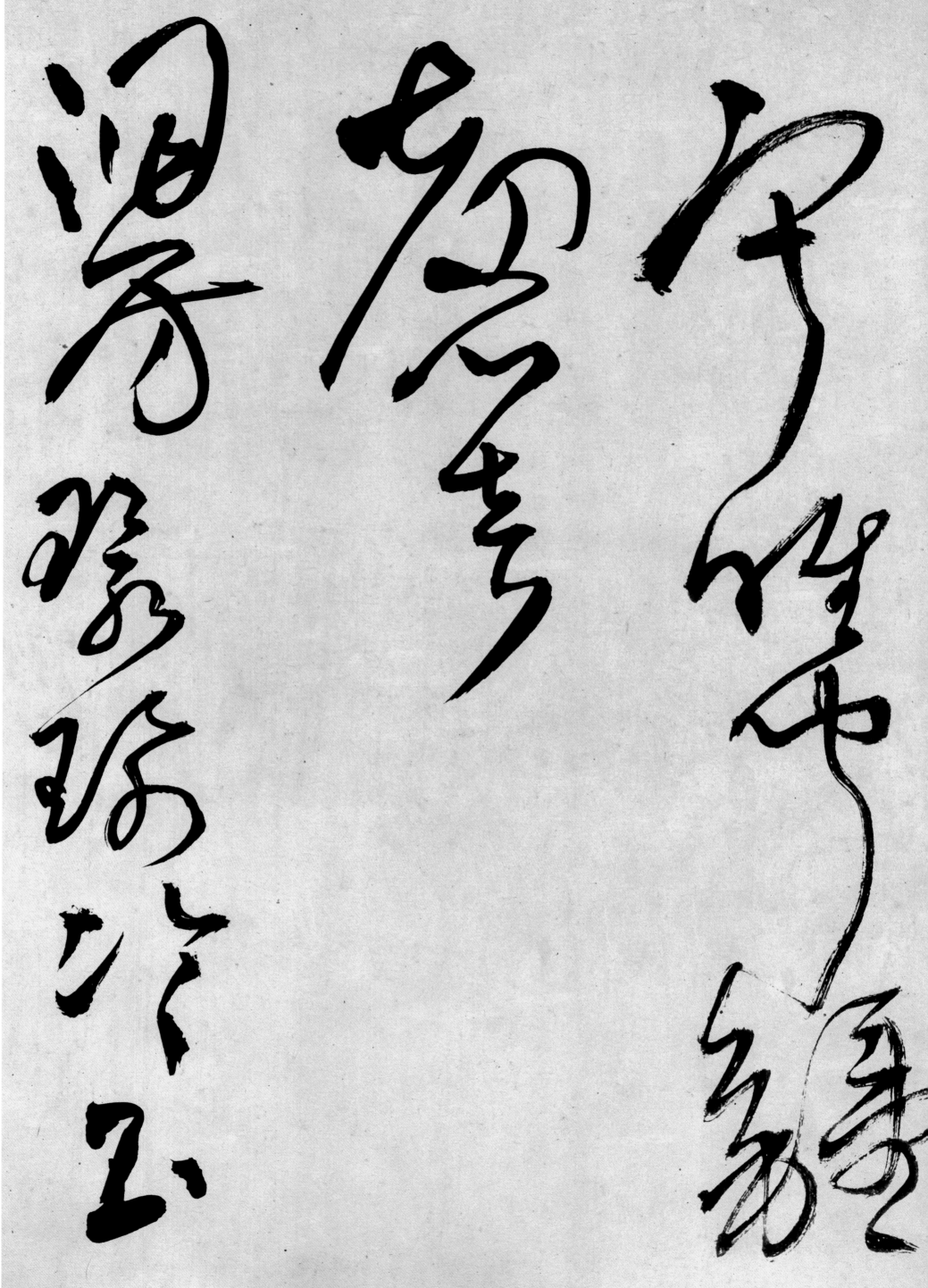

殿起秋風秦
地應新月龍
池滿舊宮繫

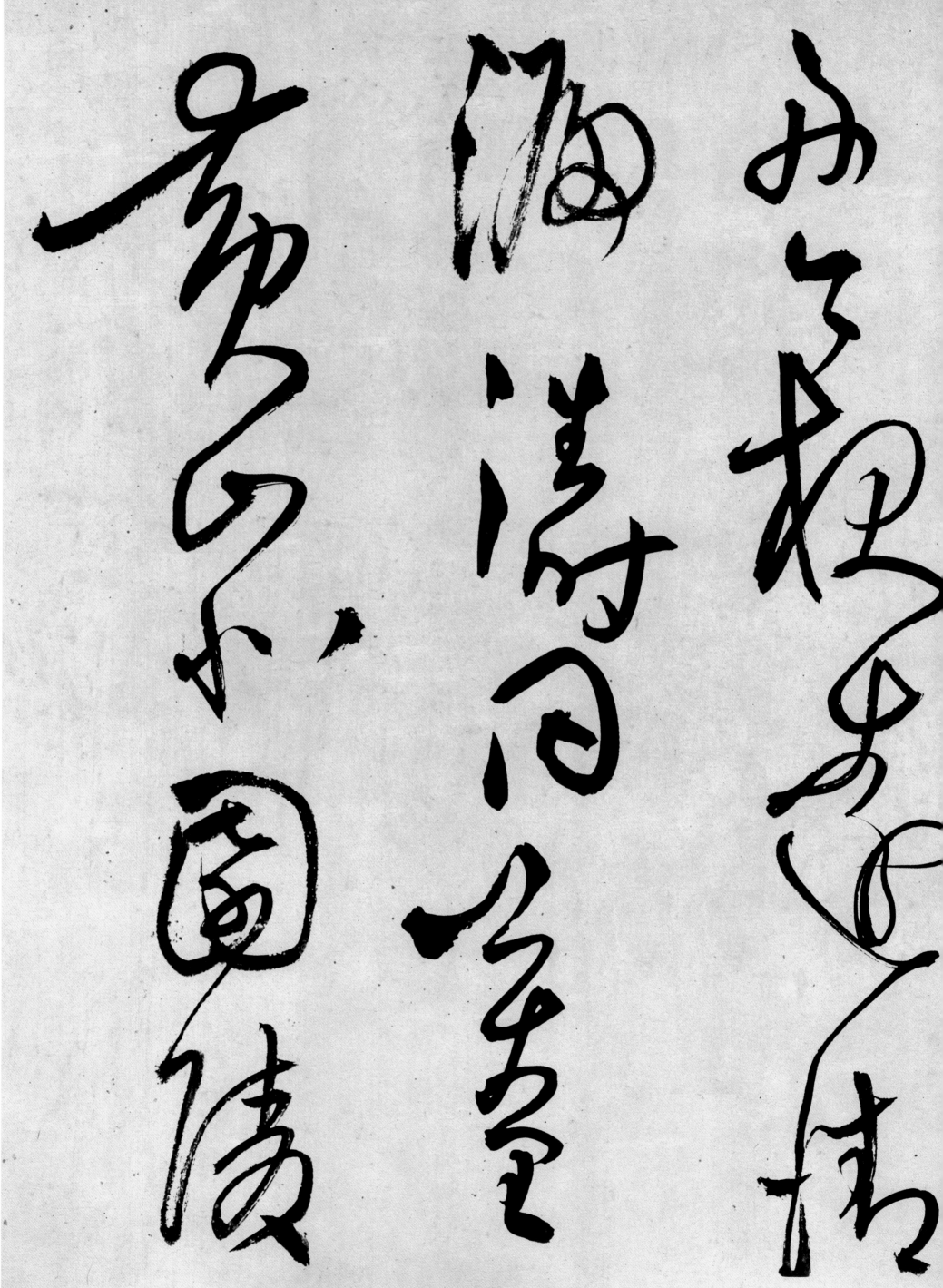

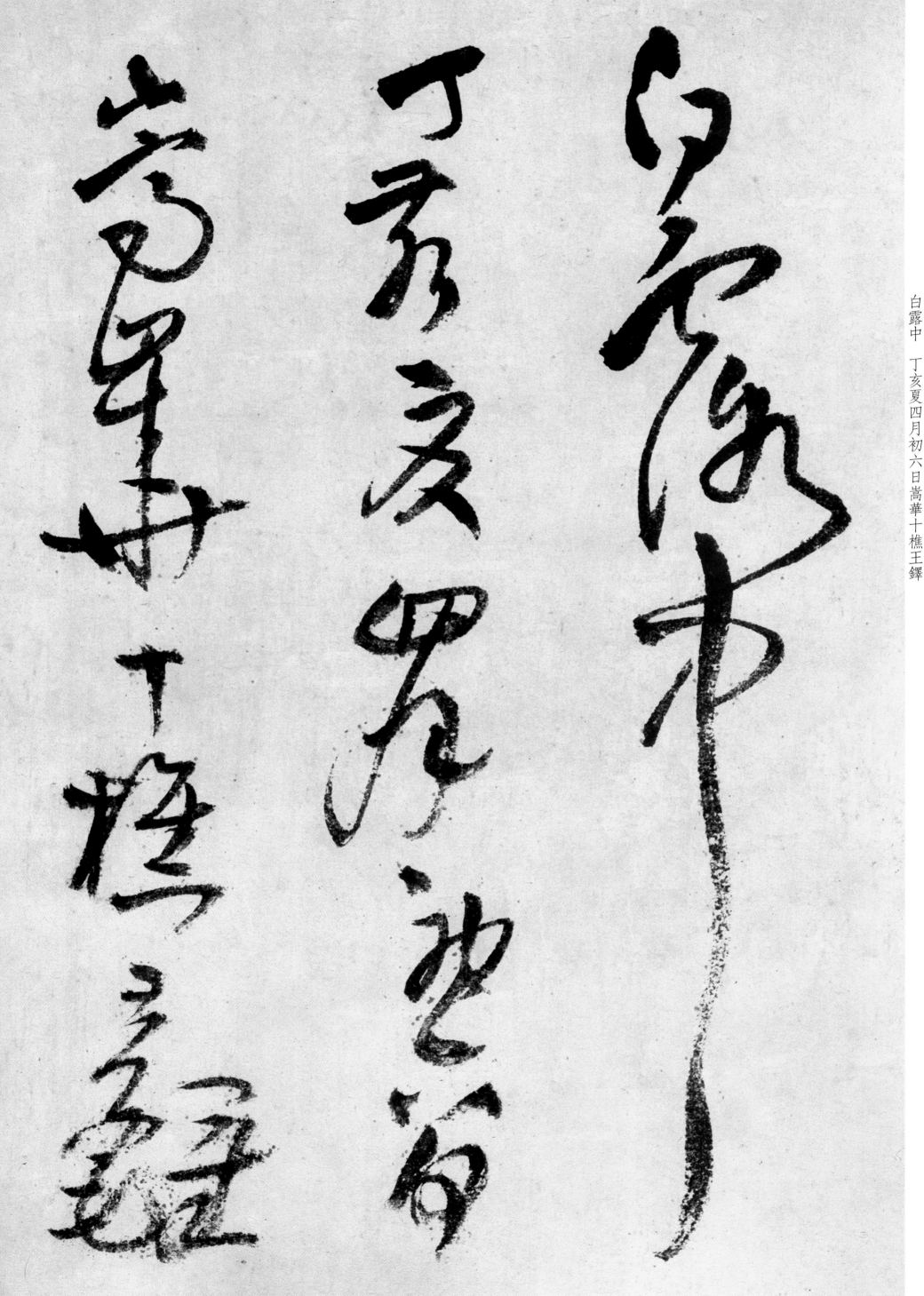

白露中　丁亥夏四月初六日嵩華十樵王鐸

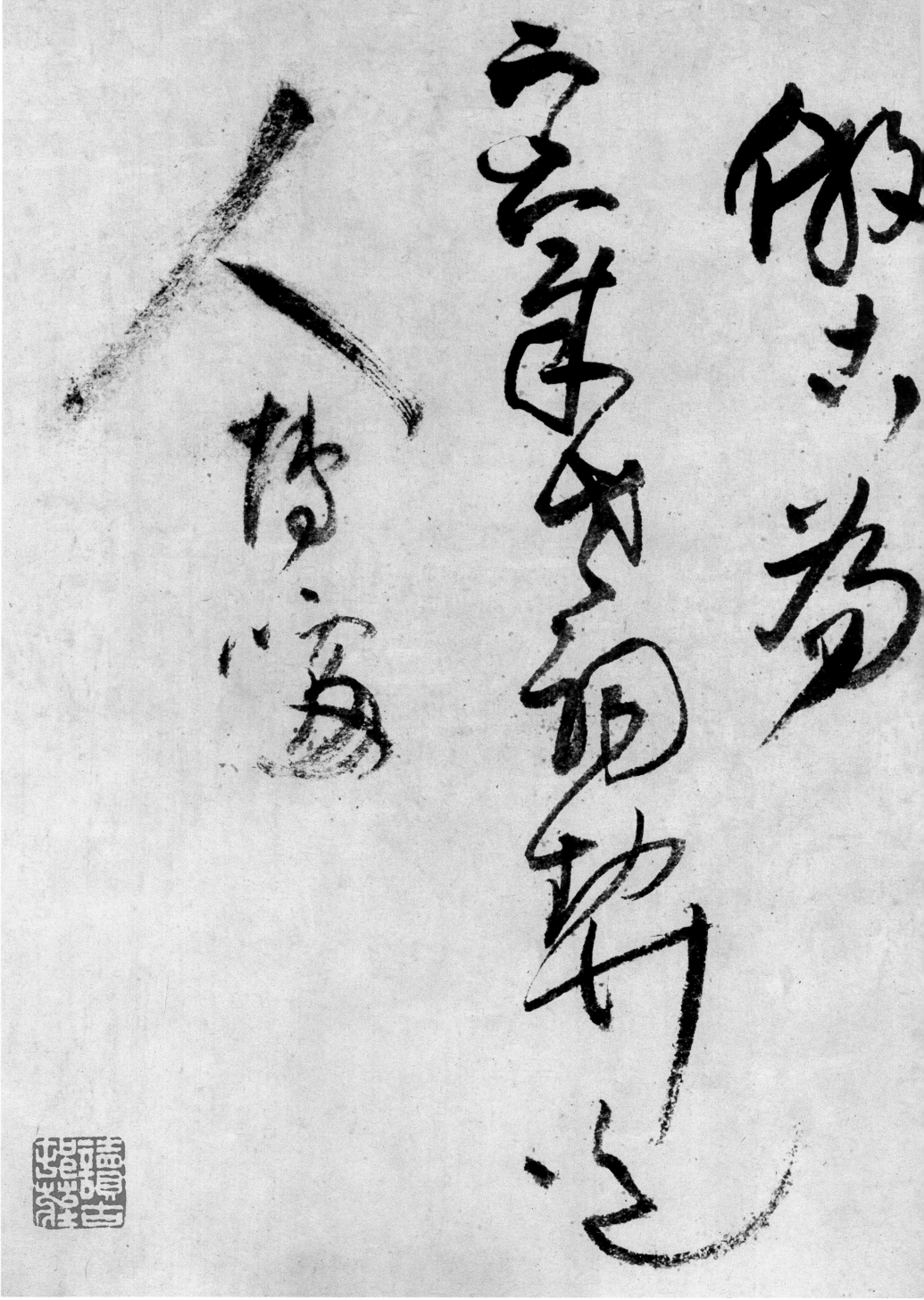

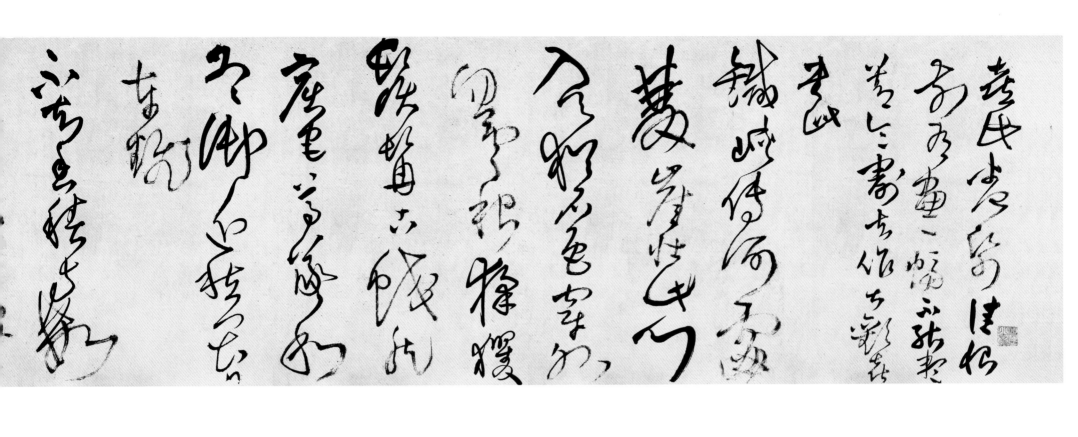